中国画名家技法

曾刚

新版

画

·画树木·

海峡出版发行集团　福建美术出版社

图书在版编目（CIP）数据

新版·曾刚画树木 / 曾刚著. -- 福州 ： 福建美术
出版社，2016.4（2021.9 重印）
　（中国画名家技法）
　ISBN 978-7-5393-3409-7

　Ⅰ. ①新… Ⅱ. ①曾… Ⅲ. ①树木－山水画－国画技
法 Ⅳ. ① J212.26

　中国版本图书馆 CIP 数据核字 (2016) 第 077491 号

责任编辑：沈华琼　郑　婧
封面设计：陈　艳　李晓鹏
装帧设计：陈　菲

中国画名家技法——

新版·曾刚画树木

曾刚　著
出 版 人：郭　武
责任编辑：沈华琼
出版发行：福建美术出版社
社　　址：福州市东水路 76 号 16 层
邮　　编：350001
网　　址：http://www.fjmscbs.cn
服务热线：0591-87669853（发行部）　87533718（总编办）
经　　销：福建新华发行（集团）有限责任公司
印　　刷：福州万紫千红印刷有限公司
开　　本：889×1194mm　1/12
印　　张：4
版　　次：2016 年 4 月第 1 版第 1 次印刷
印　　次：2021 年 9 月第 1 版第 4 次印刷
书　　号：ISBN 978-7-5393-3409-7
定　　价：45.00 元

·概 述·

树木在中国山水画中亦称林木，占有相当重要的位置，即使只画树，也能成为一张完整的作品。画树宜先观察树的整体特征，再观察树枝，因树木种类繁多，树枝的形态也不尽相同。树是大自然的衣裳，茂密时层林尽染，稀疏时山石裸露在外，初学者应从枯树或冬天的落叶树作为练习的对象，没有叶子的树枝结构清楚，姿态鲜明，容易了解各种树的生长规律与基本结构。

大自然中，树的种类繁多，在山水画中最具代表性的有松树、柏树、杨树、柳树、榕树等都是画家们喜画的树种。写生时应该先绕树转一圈，细心观察，选择最美的树干与最合适的角度，先把主干粗枝勾好，再加细枝。画时首先要注意树的出枝方向，大自然中的树木，有的几根树枝容易生长在一个点上，或者会均匀地出枝，我们在写生时千万不要按部就班地画下来，要先注意观察分析，然后根据画面的需要调整树枝，画出合乎自然规律树的形状。

彩墨山水画是近几十年兴起的画种，任何画种的出现都要有一整套与之匹配的画法，彩墨山水画也不例外。如果把传统的画树法强行移至彩墨山水画中，那会使整个画面不伦不类。所以我经过长期的写生观察，总结了各种不同树的画法，全部呈现在这本画册中，为了让初学者能够更直观地学习到彩墨山水画的树木画法，我专门录制了三集作画视频，分别以山石、树木、云水为主题，大家可以结合画册和视频全方位地学习，相信能够达到事半功倍的效果。

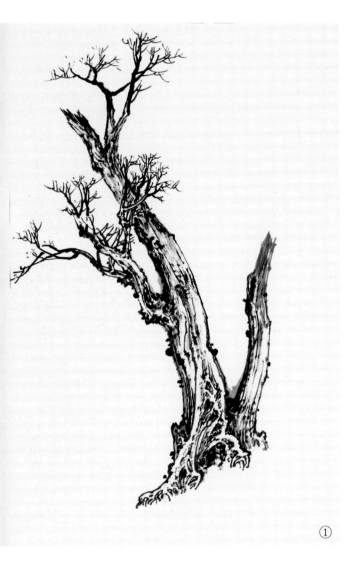 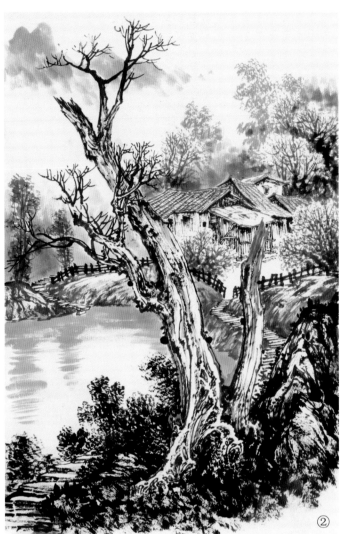 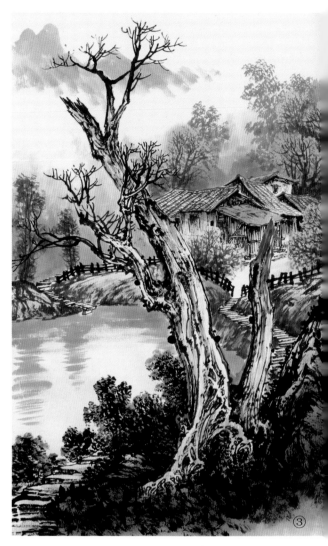

①　②　③

　　步骤一：用石獾笔蘸焦墨画出树干和树枝，墨色要浓淡相宜，画树干时要注意纹理变化，特别是树根部位，各种纹理的衔接要自然，出枝的前后层次与主干衔接处要有来龙去脉。

　　步骤二：这棵树基本上是顶天立地，根据形状透过树干看到远处景点，在画面的左下角添画一条山路，延伸到远处，用栅栏连接树与山石，将远处的树丛、房屋点缀其中，使整个画面更具纵深感。

　　步骤三：用干染式以加键羊毫笔调出暖色调染成秋天的色感，由于树干占的面积较大，在烘染时不宜统染，用勾染式染树干，增强立体感。

　　步骤四：稍干后在树枝处用红色点出树叶，注意疏密关系，树冠处要密集点写，留出树枝间的透气处。

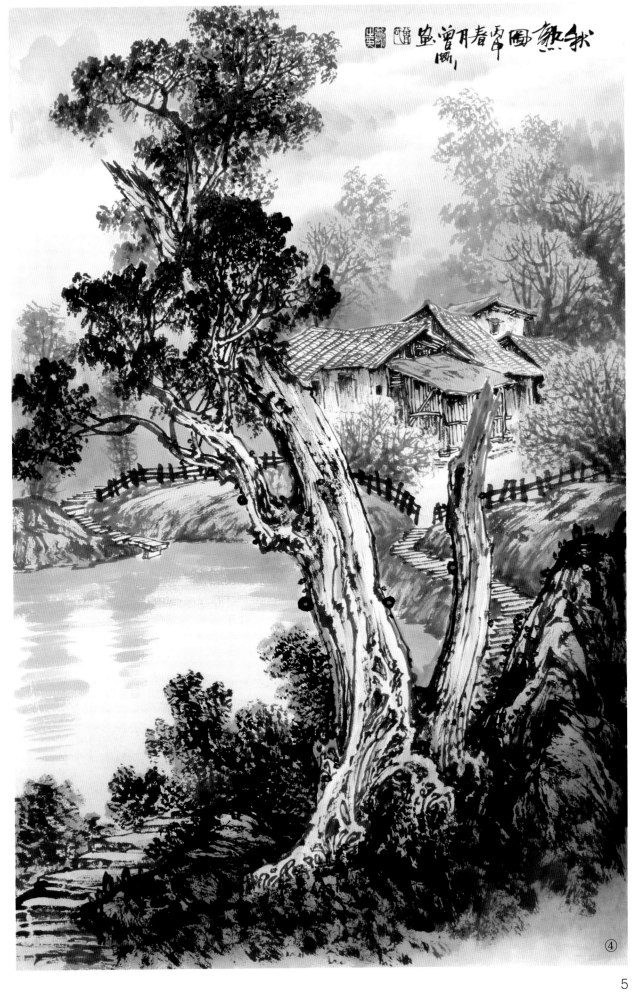

秋熟图　45cm×68cm

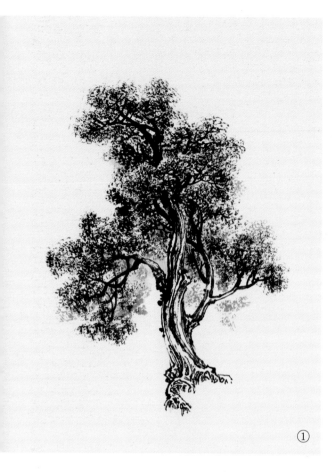

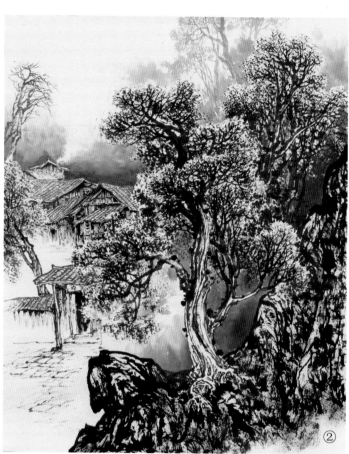

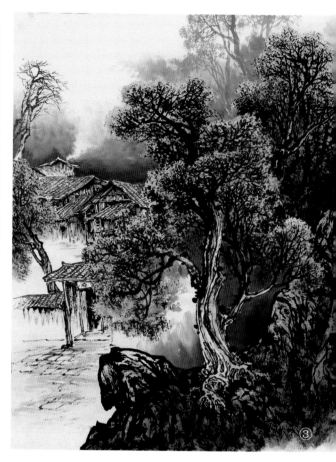

①　　　　　　　　②　　　　　　　　③

　　步骤一：用较干的石獾笔蘸焦墨勾出树干，注意树的纹理变化及树根的处理。以点子笔蘸焦墨点出疏密有致的树叶，把多余的树枝线条通过点子遮盖起来，显得更完整。

　　步骤二：这棵树在画面的居中位置，我采用"须"字形构图，将画面的右边画满，真正点睛之处安排在画面的左边居中部位，画出几间错落有致的民居，用这些民居将画面逐渐推远，添画两棵树呼应右边的树丛。

　　步骤三：用加键羊毫笔调出不同的颜色染树，由深到浅逐步过渡，增加画面的层次感。染房屋后面的环境色时，笔上的水分要少，不要有颜色浸入瓦片中，留出炊烟的位置。

　　步骤四：待画面干后，用湿染法烘染整个画面，在染环境色时注意远处的炊烟，染完云雾后，用统染法将画面整体渲染，注意色调的过渡。

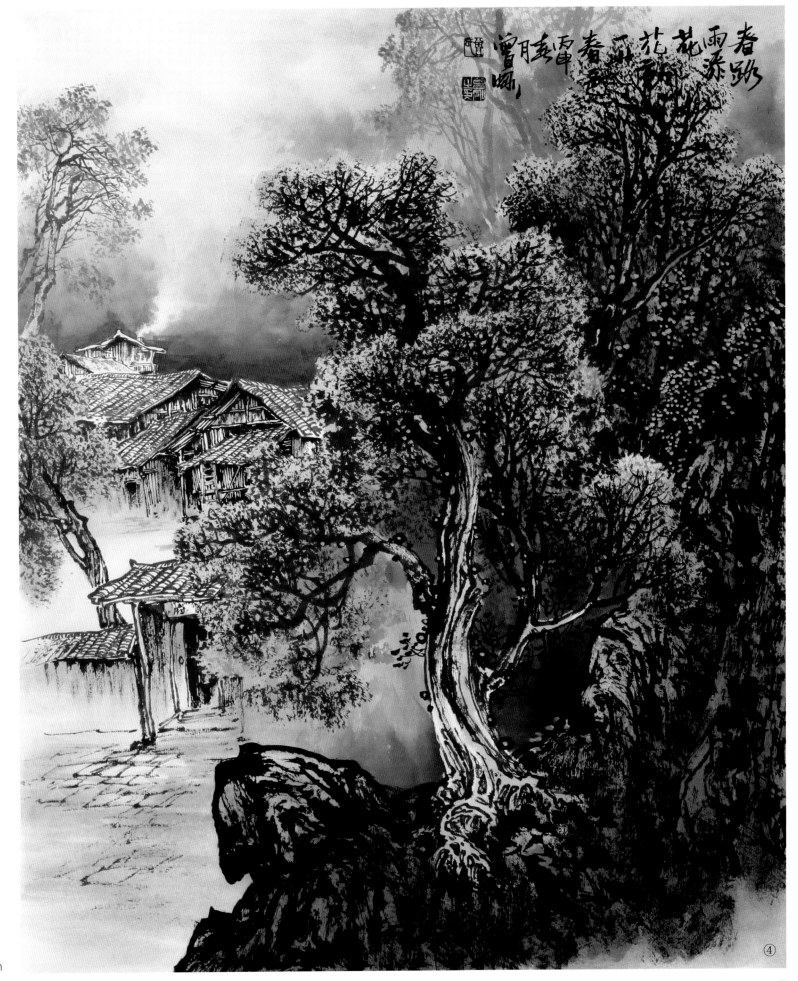

春路雨添花　45cm×68cm

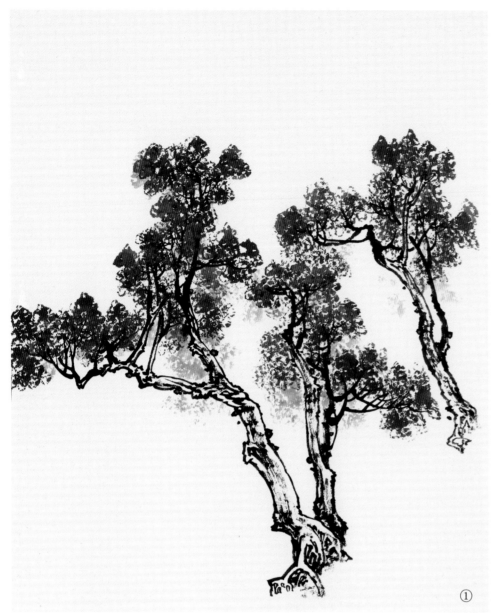

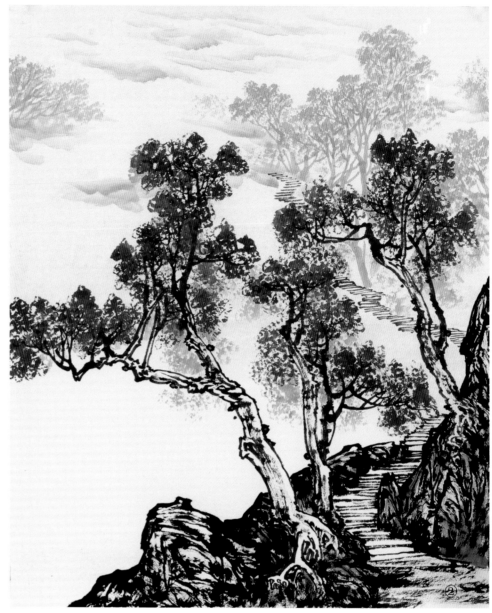

步骤一：用石獾笔蘸焦墨画出树干的形态和穿插的树枝，三棵树要有大小、疏密变化。树干、树枝画完后，用点子笔直接蘸砵磦加胭脂调成深红色点树叶，在树冠处直接用砵磦点出高光部。

步骤二：根据三棵树的构图，先用石獾笔蘸浓墨画山石，让树根有落脚点，画时注意山石的线条变化，再用较淡的墨画出远处的树木及一条延伸至远方的崎岖山路，直到消失在云雾里。

步骤三：待画面干后，用加键羊毫笔调暖色烘出云雾，远处可以烘出云的形状，近处以统染法表现雾，使整个画面统一，最后在云雾中点缀两个人物，起到点睛的作用。

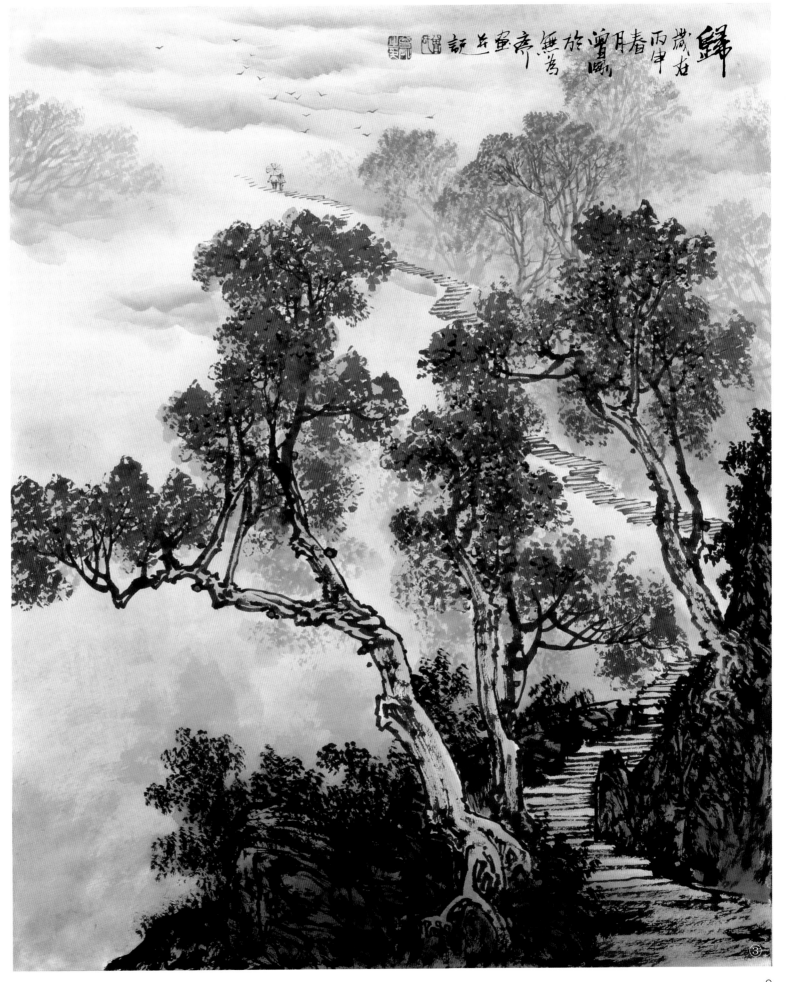

归　48cm×60cm

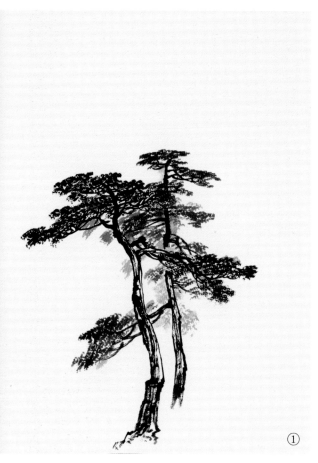

①

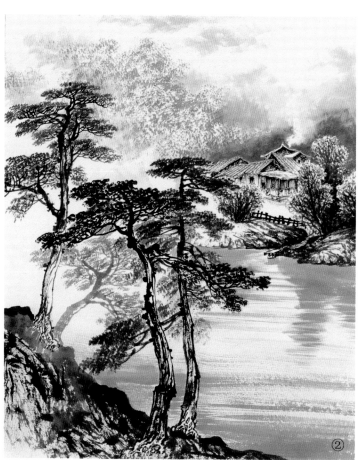

②

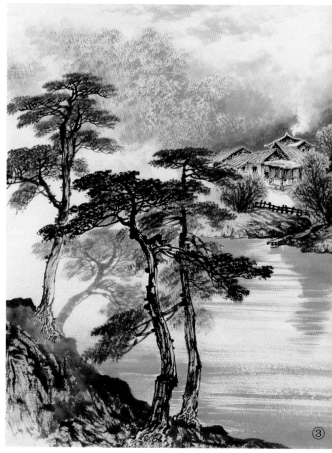

③

步骤一：用石獾笔蘸焦墨画出松树干，画时注意树干的前后变化关系，接画松树的出枝，注意出枝的方向，待树枝画完后，将毛笔压扁点写出有疏密、浓淡变化的松针。

步骤二：先画出稍远的一棵松树，注意树冠的高低变化，用较淡的墨色添画另一棵松树，增强层次感。画出前面及中景部分的山石，一条小路延伸至河边，再画出洗衣台，更显乡村生活趣味。用点子笔点出几棵错落有致的树丛，透过树丛画几间农舍，用后面朦胧的树丛来突出房屋。

步骤三：调较深的蓝灰色点染松针，待干后用较亮的颜色统染，留出透气的部位。由深到浅逐渐过渡到后面的丛树，染时要留出炊烟的位置。

步骤四：待画干后，用加键羊毫笔调出接近树木的色调烘远处的云彩，协调整个画面。在房屋后面添加一排较浅的松树，以增加画面层次感。

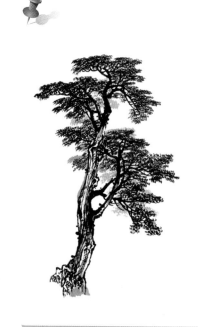

画树干时，线条之间的变化要流畅，衔接树干处要自然，树枝要穿插自如。把石獾笔压扁点写松针的蓬松感，这是专为彩墨山水画配套的一种画法，跟传统山水画中的松树画法不一样，如果用传统画山水的方法就与现在的彩墨山水很不协调。

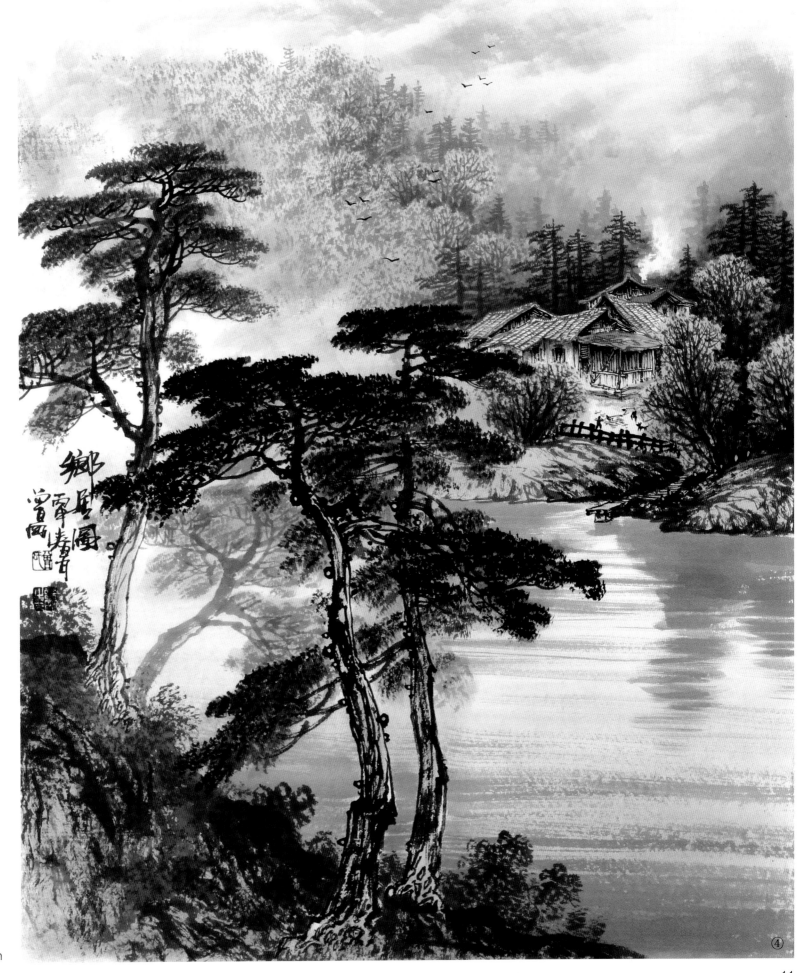

乡居图　48cm×60cm

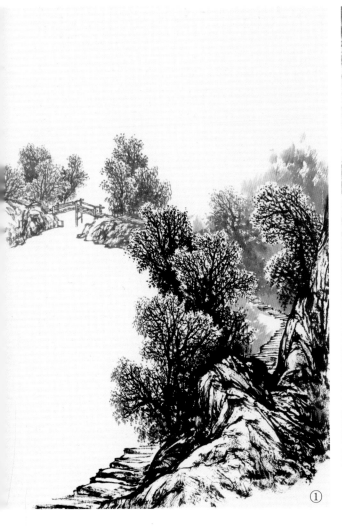

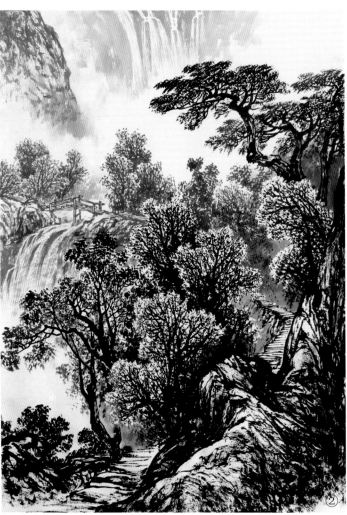

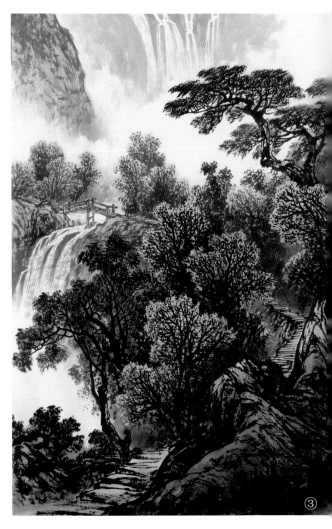

　　步骤一：这是一种树丛的画法，用点子笔蘸焦墨由下往上点出各种树的形状，淡墨点树冠，才显出光的作用，同时注意树丛的排列，要有高低、前后、浓淡变化。

　　步骤二：在原有的基础上添加了一些远处的树，主要是为了衬托前面树丛。在桥下添画瀑布，一纵一横使画面更具变化。远处隐隐约约的瀑布将画面推得更远。

　　步骤三：用干染式染树丛，每棵树色调要有变化。通过不同步骤的烘染使树的层次更加丰富，干染时先把瀑布两边的山石染好，以保证瀑布打湿后不会有颜色渗入。

　　步骤四：山与云的色调要一致，用较硬的加键羊毫笔来烘染云雾，烘染颜色时画面该深的地方要深，亮的地方不要染，这样画面才会更加突出重点。

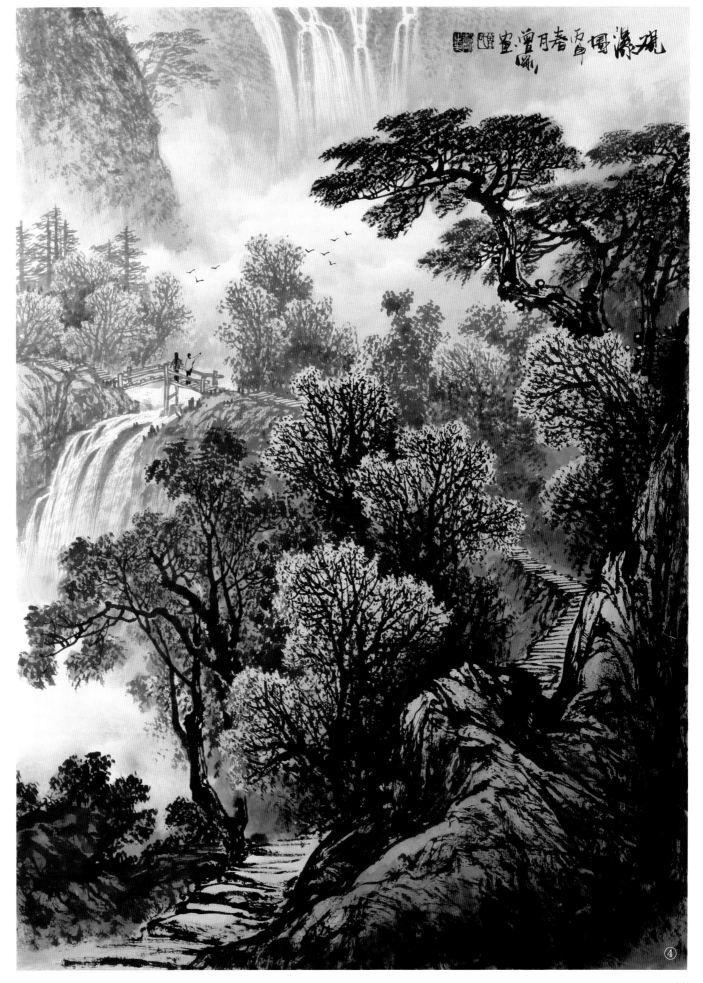

观瀑图　45cm×68cm

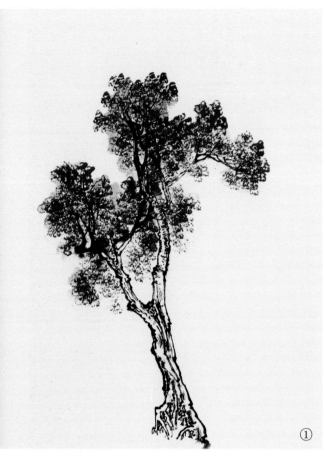 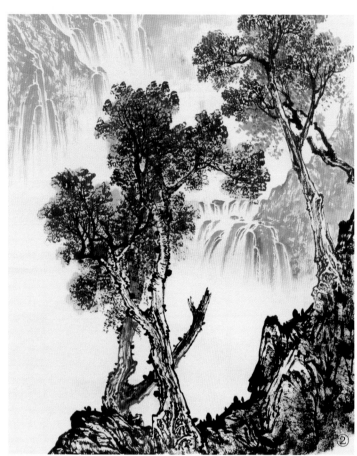 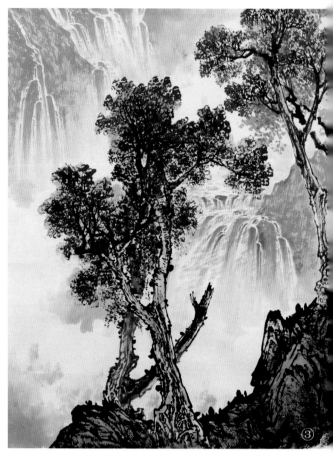

　　步骤一：用石獾笔蘸焦墨勾勒出树干的形状，两个树干不要画得一样，要有高低变化，这样才显自然。点树叶时直接在墨里加硃磦，先点较深的树叶，再用更亮的红色点树冠处，使整棵树有光照的感觉。

　　步骤二：根据构图，在主树后面加画一棵枯干，右上角画两棵较小的树呼应，画一组山石将几棵树连成整体，透过树丛看到瀑布由上至下奔流而至，增加画面动感。

　　步骤三：待墨色干后，用加键羊毫笔调出紫灰色渲染前面的山石，较淡颜色染瀑布两边的山石，笔上的水分要控制好，不要让颜色侵入到瀑布里，这样会更加突出瀑布的效果。

　　步骤四：两棵树之间用小狼毫笔蘸焦墨勾出几根缠绕其间的树藤，增加画面动感。在后面两棵树间穿插几棵深点的小树，丰富层次感，待干后烘云，使画面完整统一。

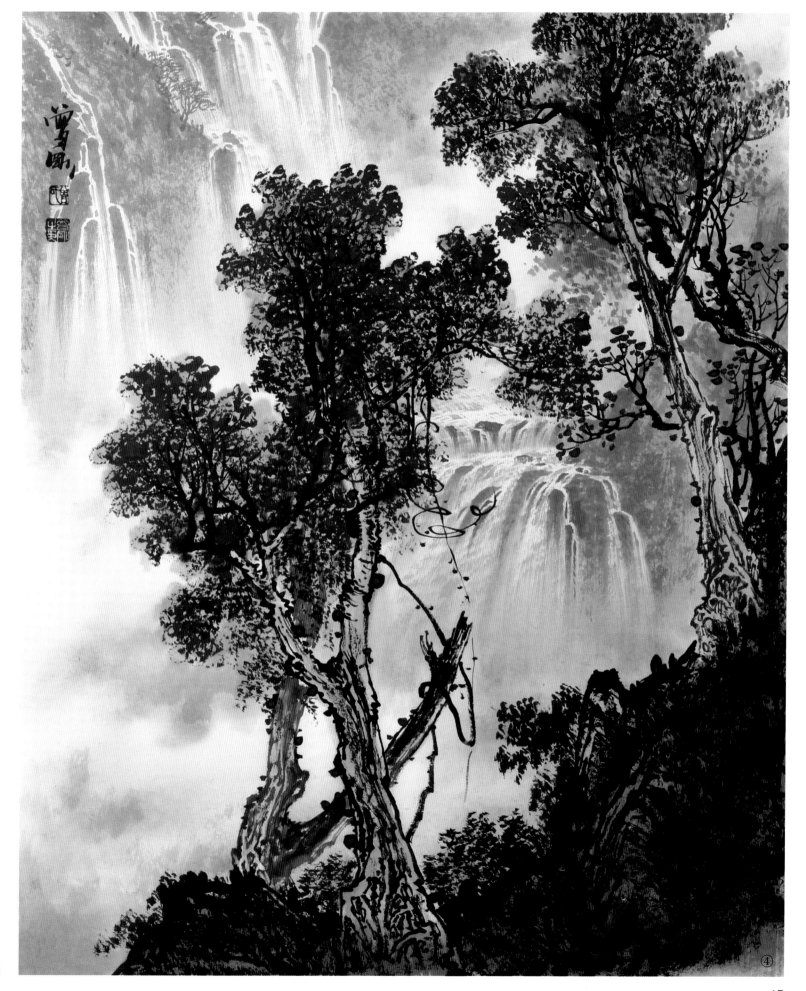

秋 艳　48cm×60cm

①

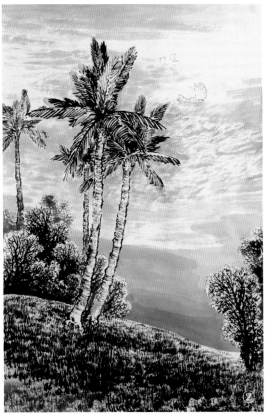

②

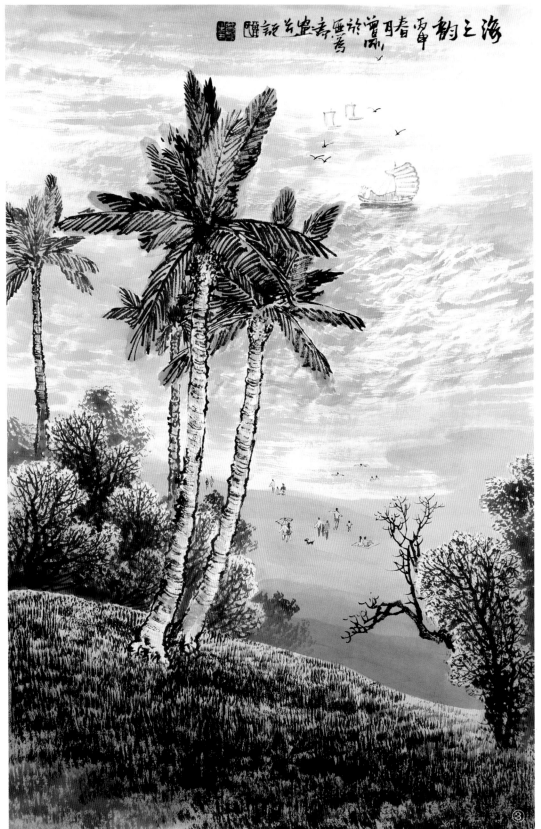

③

海之韵 45cm×68cm

　　步骤一：椰树在我国三亚最多，树的纹理以横向为主，用石獾笔蘸焦墨加少许砾礓画树干，以较干的石獾笔勾出树的纹理，树叶呈四周张开状，画时注意前后层次、虚实关系。

　　步骤二：根据构图在后面加画两棵稍小的椰树，为了丰富画面，加画许多棵形态各异的树丛。在画面的下半部用草坪的形式表现，透过沙滩呈现在画面，海水作陪衬，所以浪花画得较虚。

　　步骤三：由于这张构图是表现平静的海面，所以在沙滩上画出各种姿态的人物，在海面上加画飞翔的海鸥和帆船，使画面更具动感。在烘染海水时，注意色调要跟浪花一致，逐渐过渡。

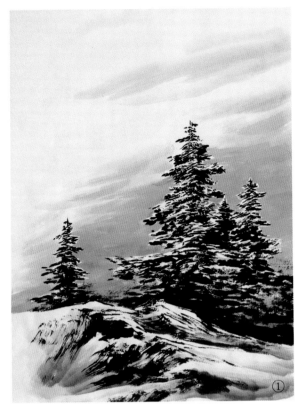

①

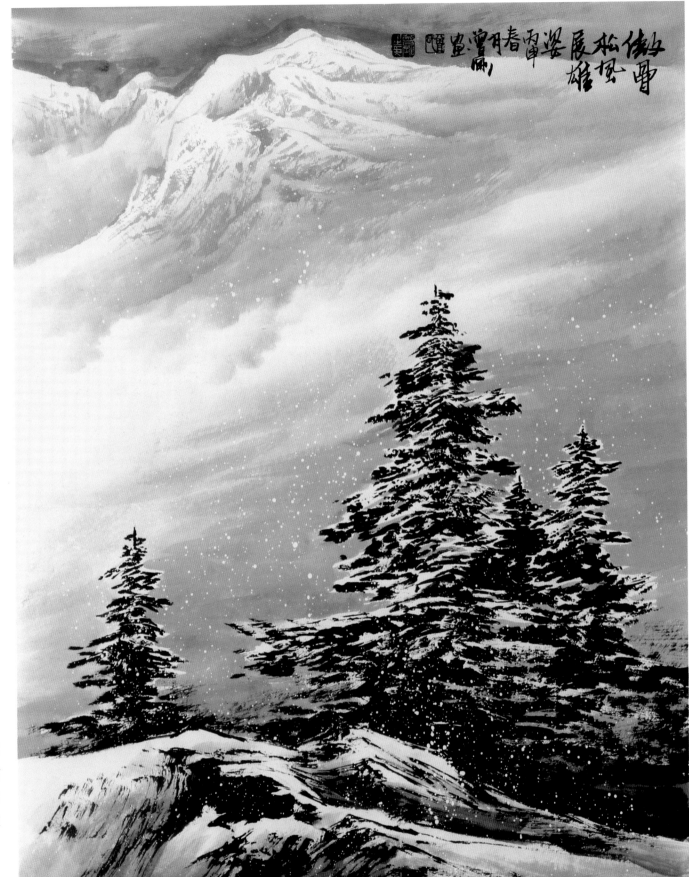

②

步骤一：这是表现雪松的画法，用石獾笔蘸焦墨由树顶逐渐往下画，注意不要把树画实，要事先留出雪的位置，用不同形状的笔墨逐渐将树形表现完整，杉树留白处要靠后面的颜色衬托。

步骤二：用石獾笔调出较淡的冷色调，以侧锋画出远处的雪山，画时注意雪峰处山形的变化，控制好天空的水分，以防颜色侵入雪峰，为了不影响雪松，远处的雪山应画得朦胧些。

傲骨松风展雄姿　　45cm×60cm

①

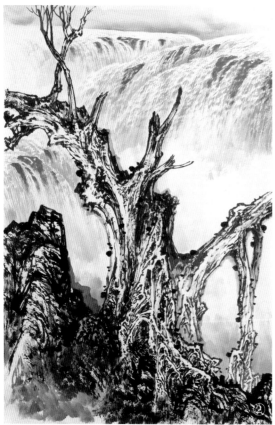

②

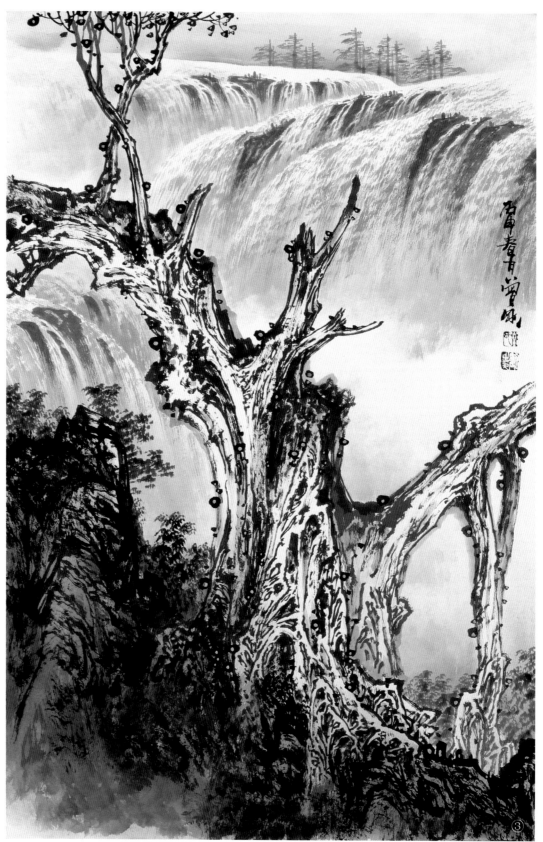

③

枯木逢春　45cm×68cm

　　步骤一：画枯树最难画的就是树的纹理，用石獾笔蘸焦墨，在墨里加些硃磦画出树的根茎，这棵树根茎变化丰富，画时注意纹理变化，笔墨过渡要自然，不要让观者看出生硬的衔接感。

　　步骤二：由于这棵枯树占据了画面很大的位置，且枯树都经历了无数载的风吹雨淋，才形成姿态万千的形状，用石獾笔蘸蓝灰色画出流动的瀑布，动静结合呈现出美妙的音符。

　　步骤三：将瀑布及山石画出后，用加键羊毫笔调出和瀑布相同的颜色烘出云雾，注意瀑布的留白以及和云雾衔接的关系，统一色调衬托枯树，在枯枝上点出一些树叶表现枯木逢春的感觉。

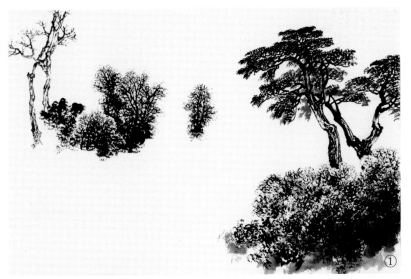

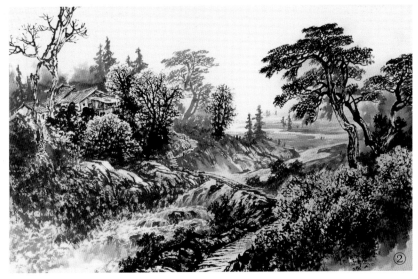

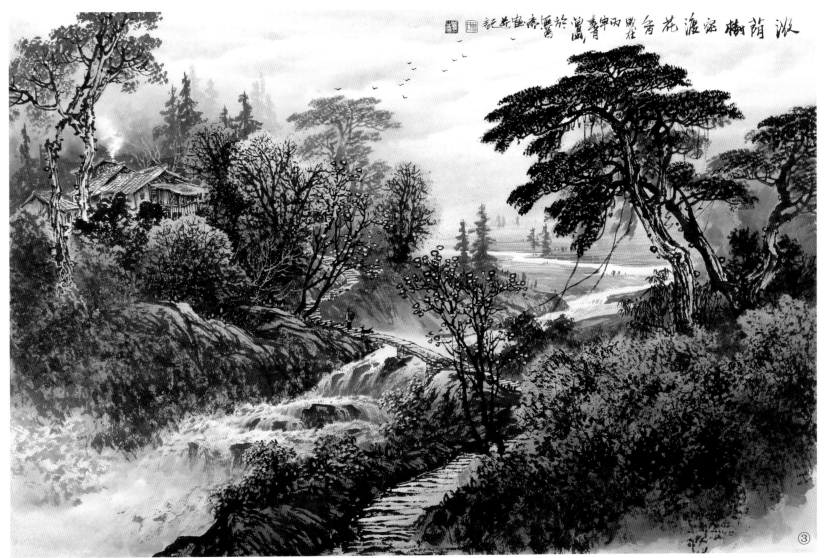

浓荫树密渡花香　68cm×45cm

步骤一：画时先用点子笔蘸焦墨画各种不同形态的树，注意树木的生长规律及留出树冠处的亮部。

步骤二：面对几丛繁杂的树木，先在树丛左下角用小狼毫笔蘸墨加硃磦画一条小径、一座小桥，把后面的树丛连接起来，通过山石和小溪使画面下部更加完善，透过后面的树丛将几间农舍隐藏其中，再配以远处较淡的树，增强层次感。

步骤三：干后打湿烘染，注意色调统一，炊烟的部分不要和云连成一片，出烟孔处留白自然过渡。视画面需要添加些枯树，在枯枝上点树叶，叶间点亮色，一条小溪蜿蜒至远方，远处的树通过透视显得更远，营造了辽阔的场景，活跃了画面气氛。

①

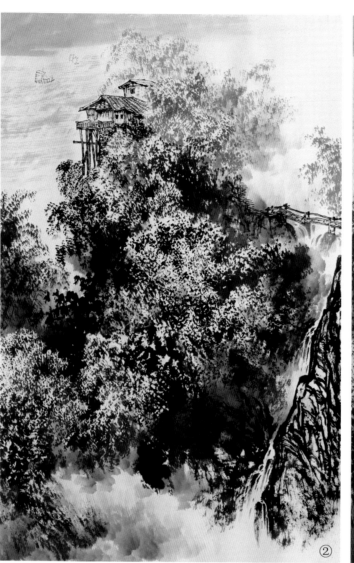

②

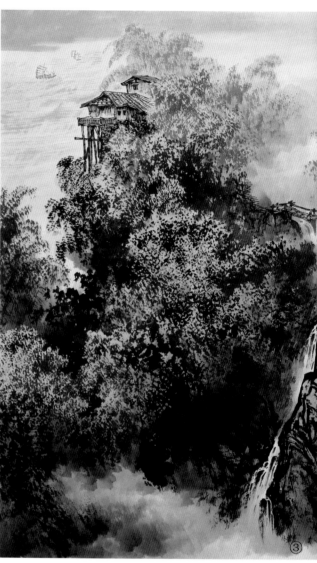

③

　　步骤一：无树干的树丛很难表现，完全靠点子的浓淡和疏密来画出树丛的立体感，用点子笔蘸焦墨自然地过渡成树丛形状，边点笔上的水分逐渐减少。点子笔也有多种点法，垂直点、勾点、翘点等，点时注意块面和点的有机结合。

　　步骤二：这张画树占据了画面的绝大部分，在树丛的顶部加几间吊脚楼，让桥连接山石和瀑布，透过吊脚楼一条大河呈现在画面的顶部，帆船畅游其间，增加画面动感，使场景更加宏大。

　　步骤三：干染时注意色调变化，树丛下部用加键羊毫笔调出冷色调，越往上逐渐变成暖色调，使画面有阳光照射的感觉。

　　步骤四：干后用加键羊毫笔调与画面相近的色调进行烘染，树丛和云雾要衔接自然。再用柔和的色调统染画面，使之上下呼应，统一协调。

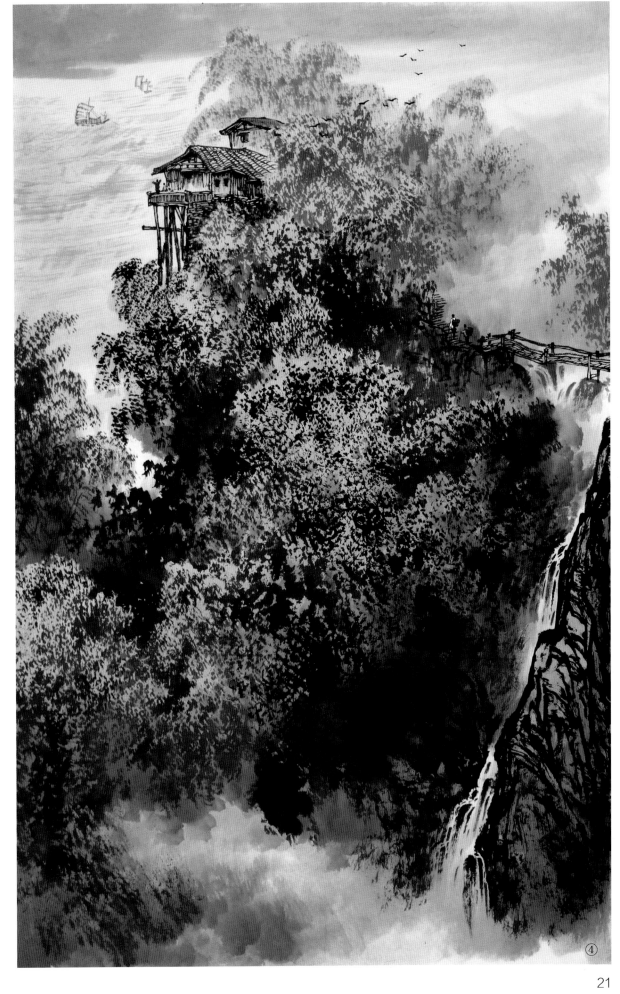

远眺图　45cm×68cm

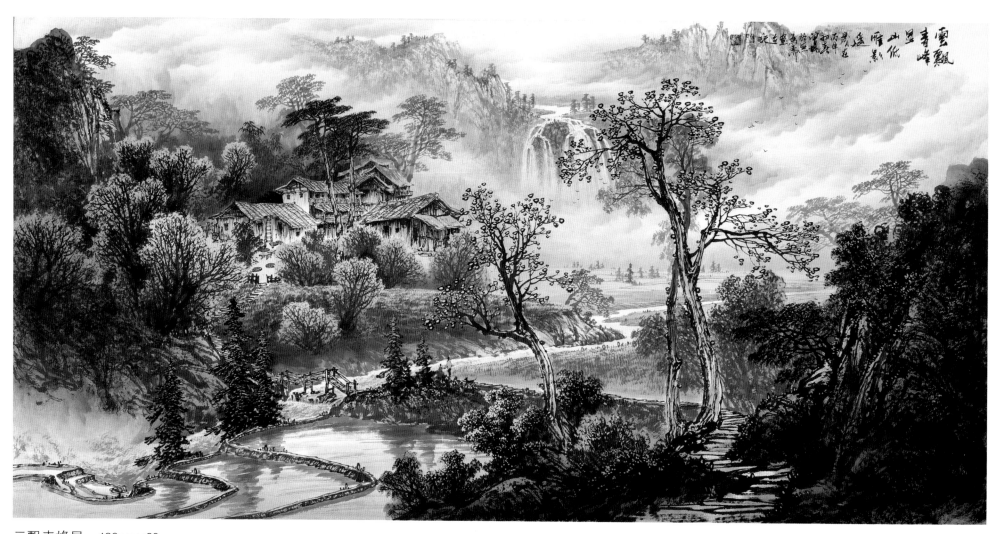

云飘青峰显　136cm×68cm

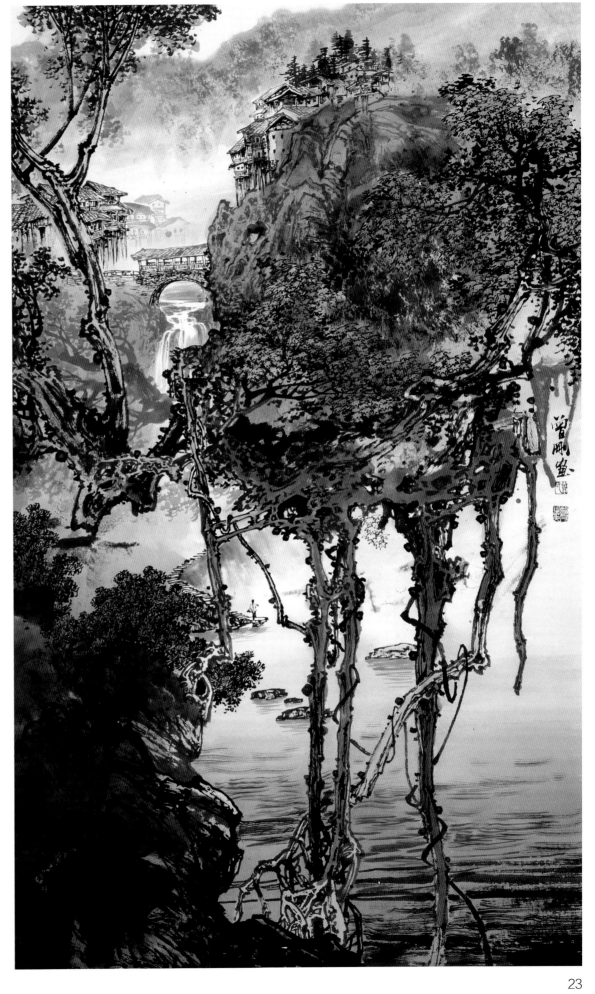

五彩世界　50cm×100cm

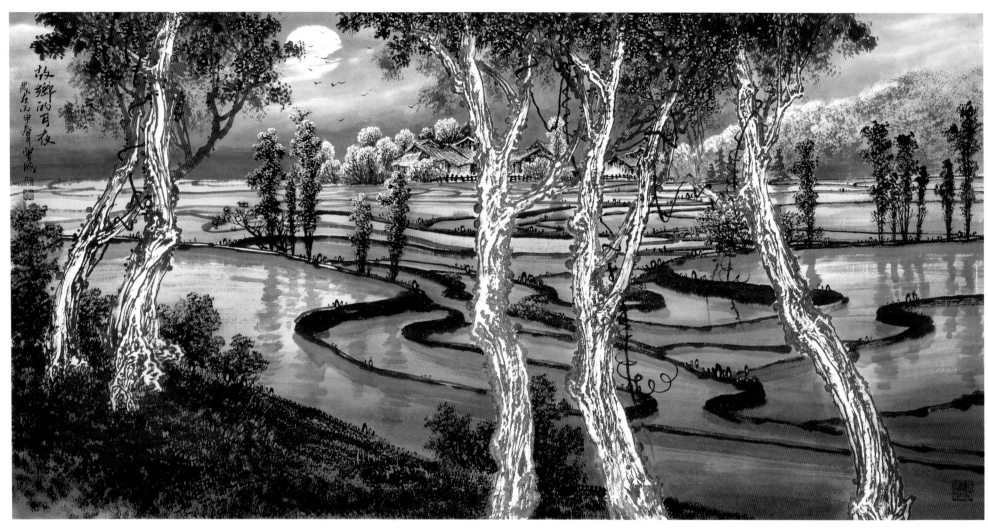

故乡的月夜　136cm×68cm

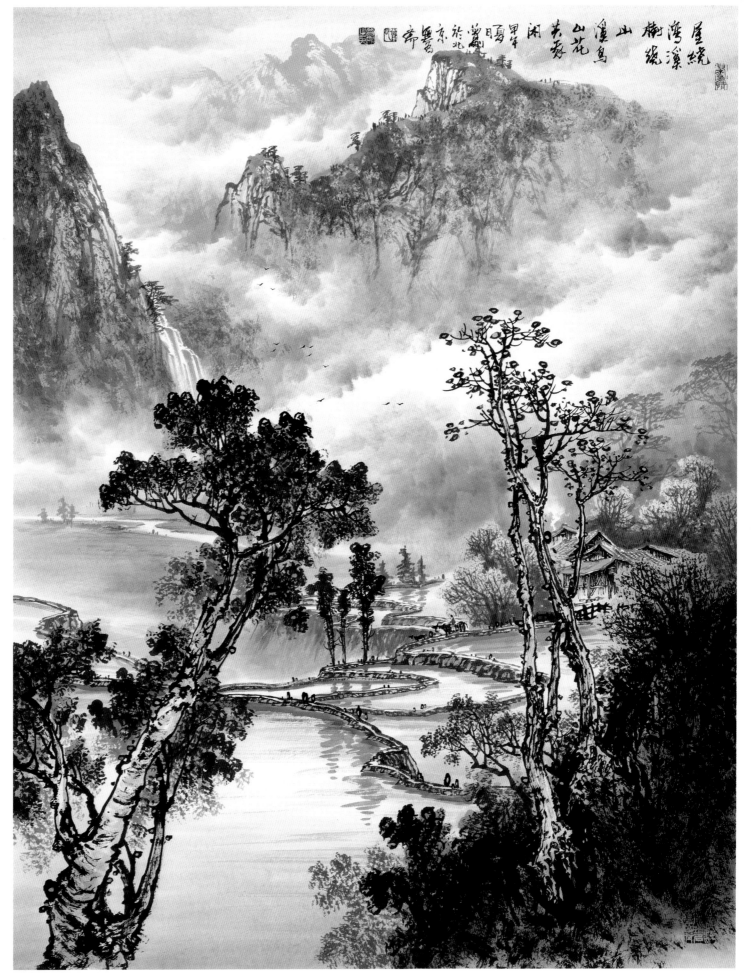

屋绕湾溪树绕山　68cm×100cm

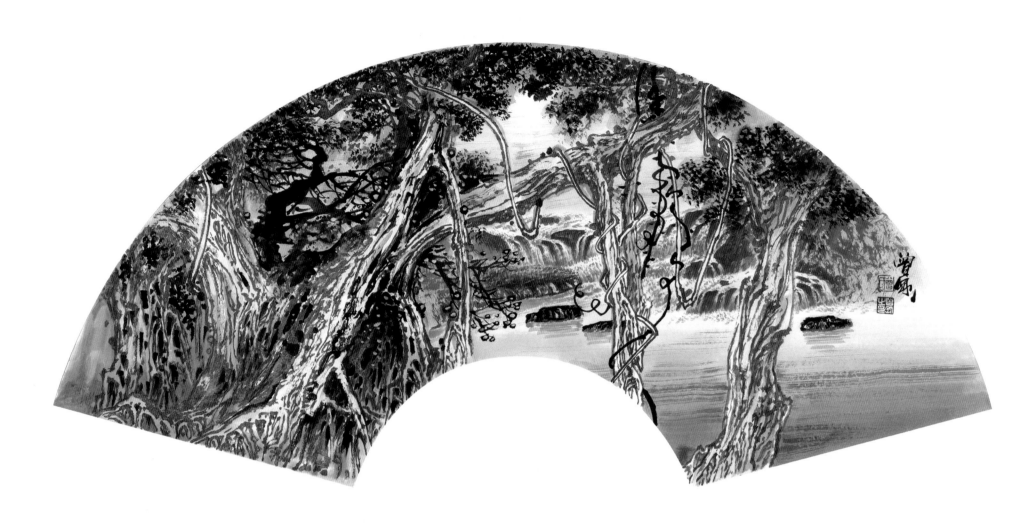

独树成林　48cm×28cm

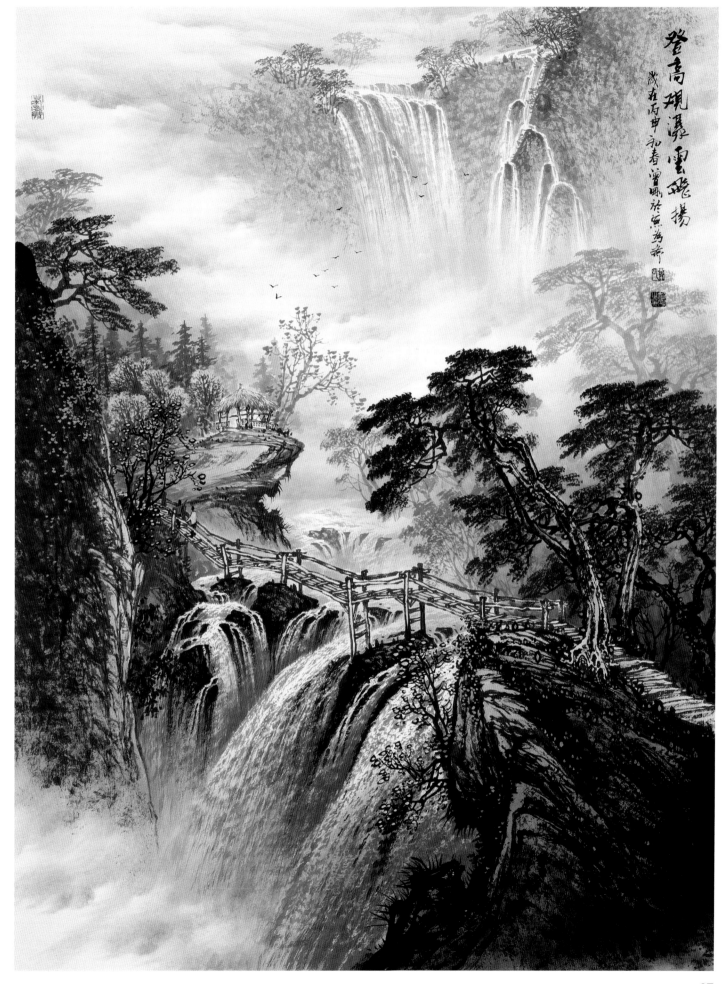

登高观瀑云飞扬　68cm×100cm

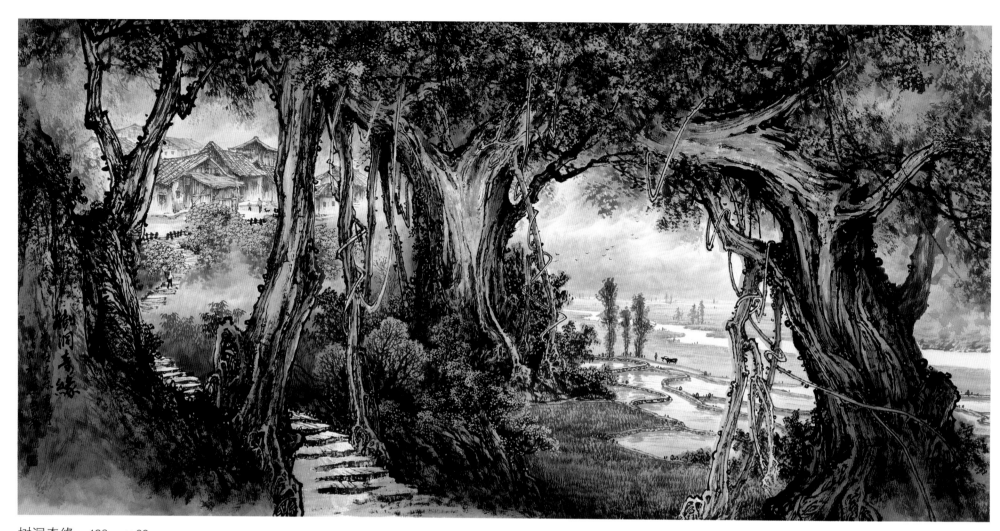

树洞奇缘　136cm×68cm

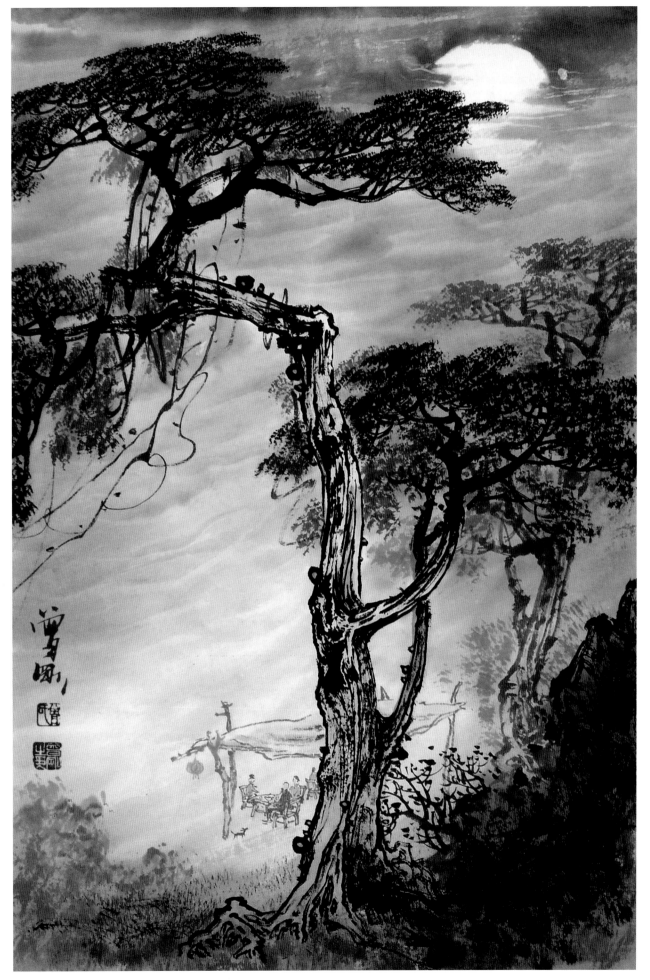

欢乐时光　45cm×68cm

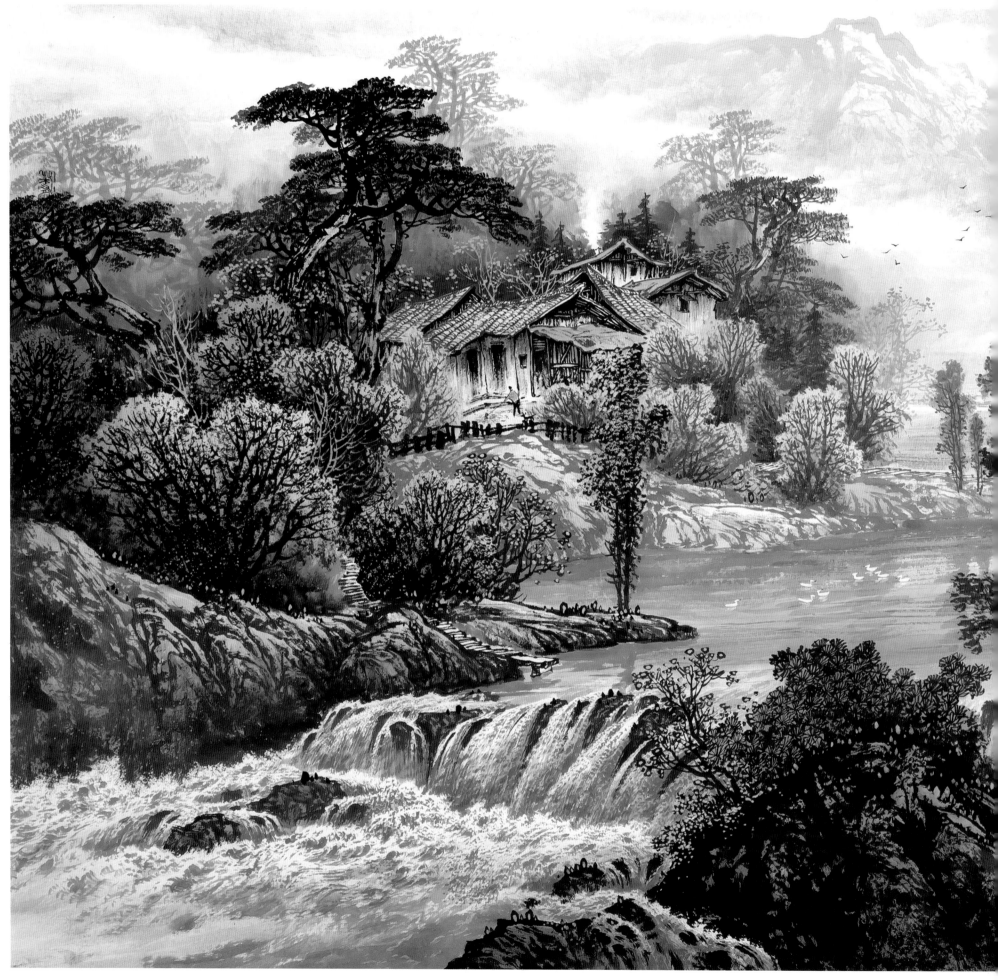

山清远峰显
山清远峰显 水静雁影遥 岁在乙亥夏来 智慧风北 放京无尝蜀荒記 为

山清远峰显
180cm×96cm

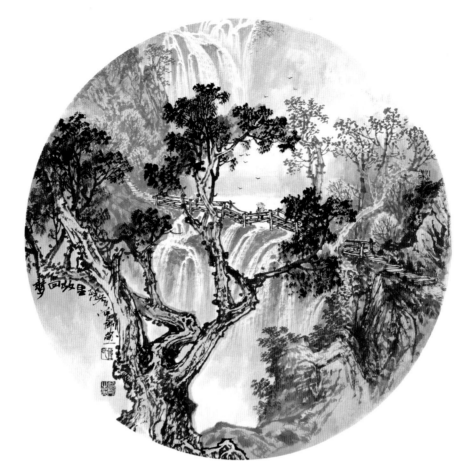

梦回故里　45cm×45cm

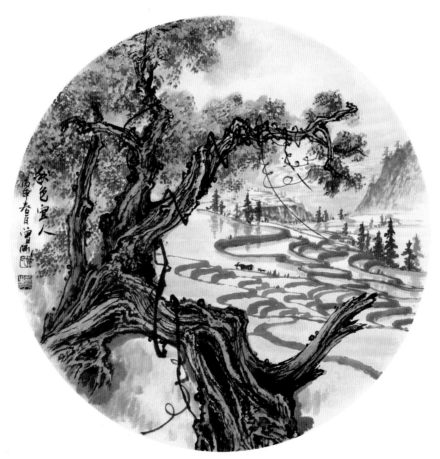

秋色宜人　45cm×45cm

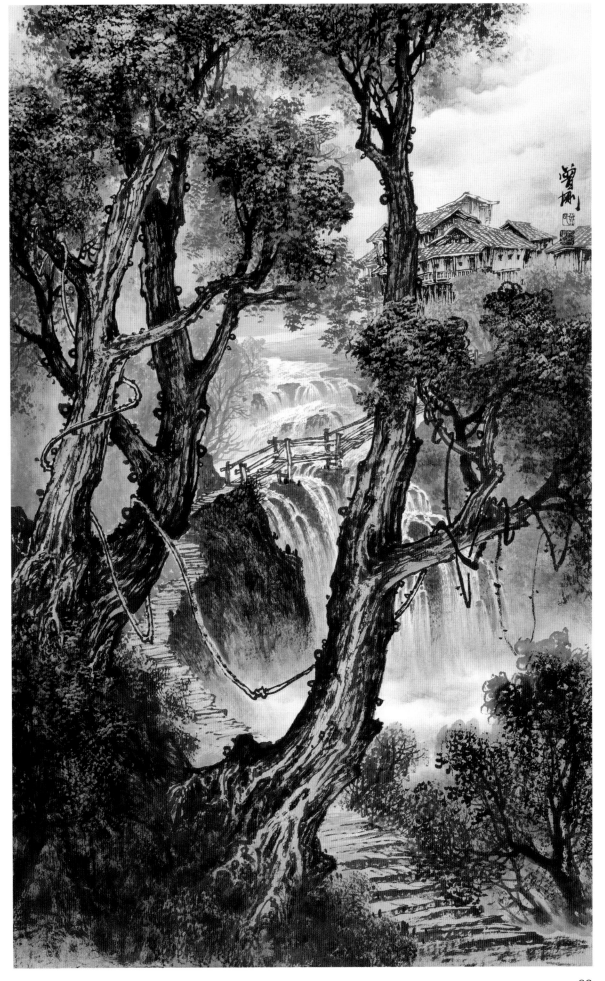

根深叶茂　68cm×136cm

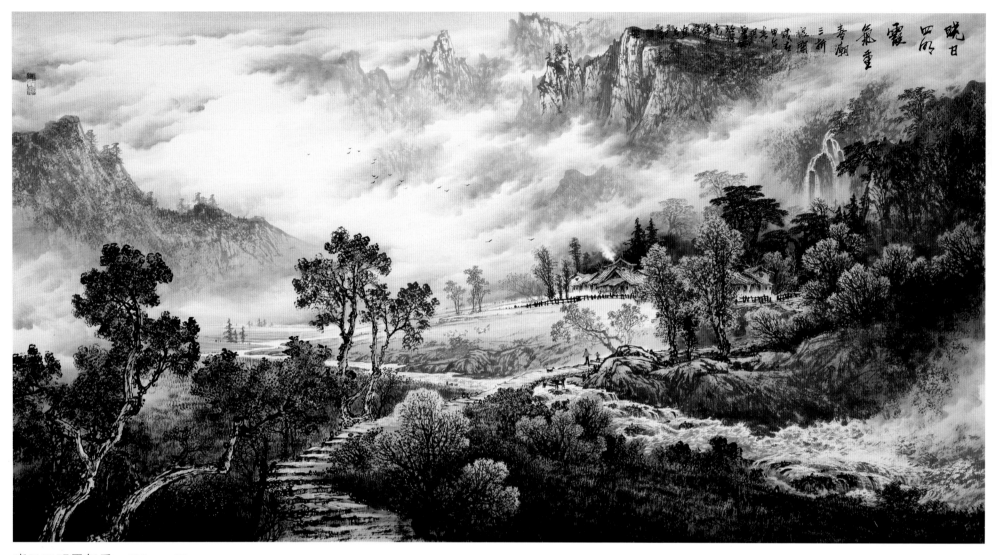

晓日四明霞气重　180cm×96cm

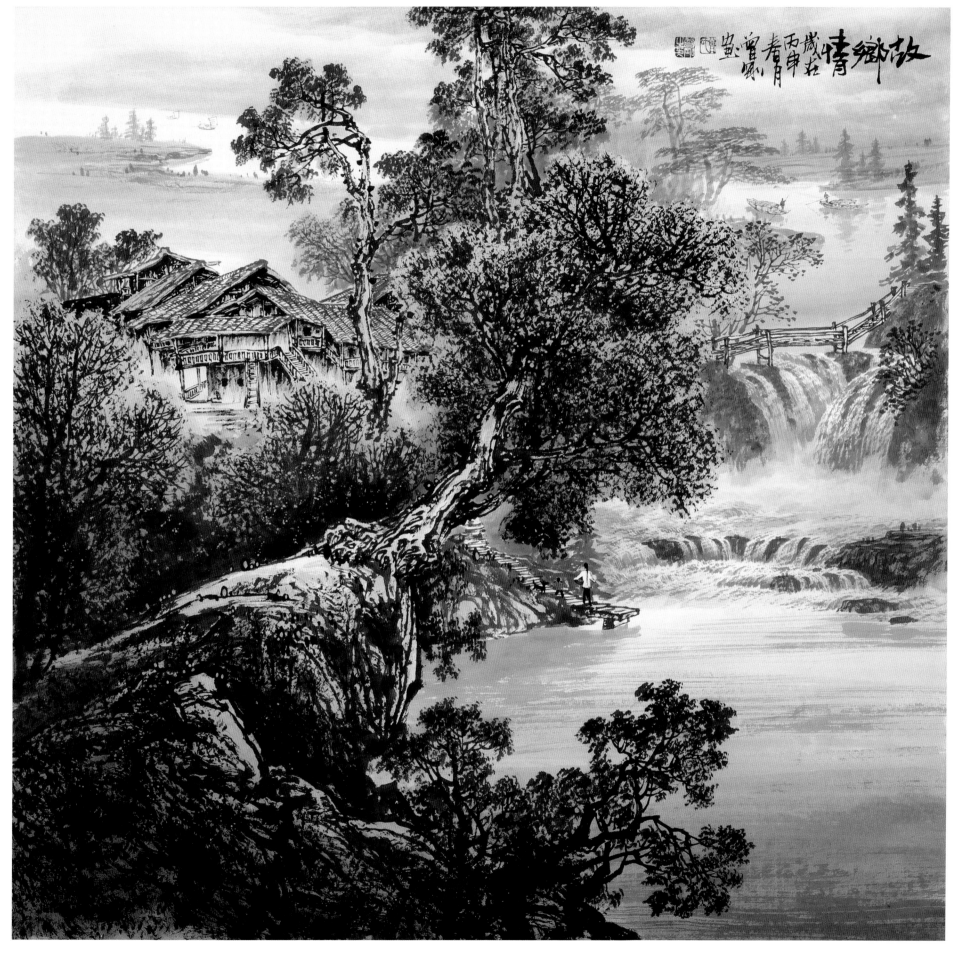

故乡情　68cm×68cm

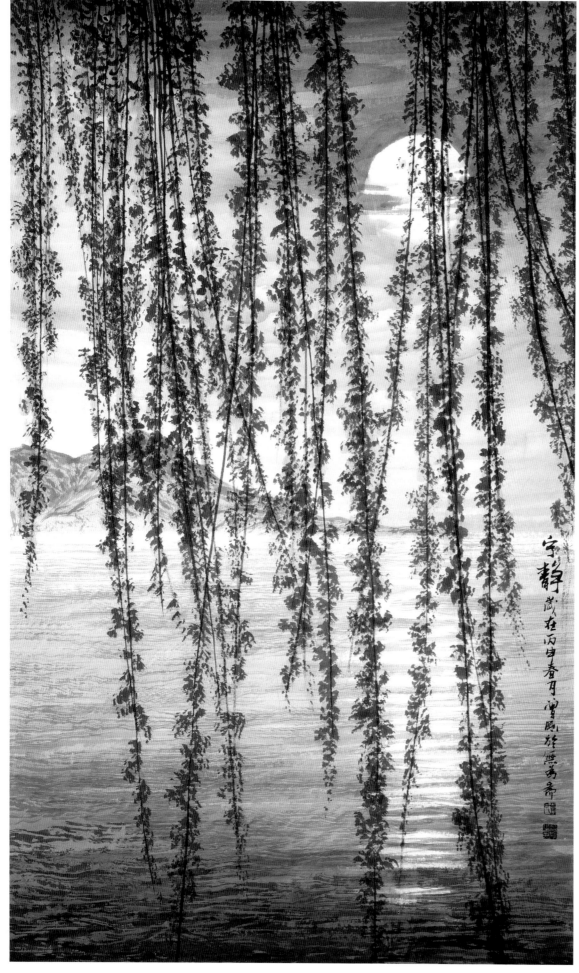

宁 静　60cm×96cm

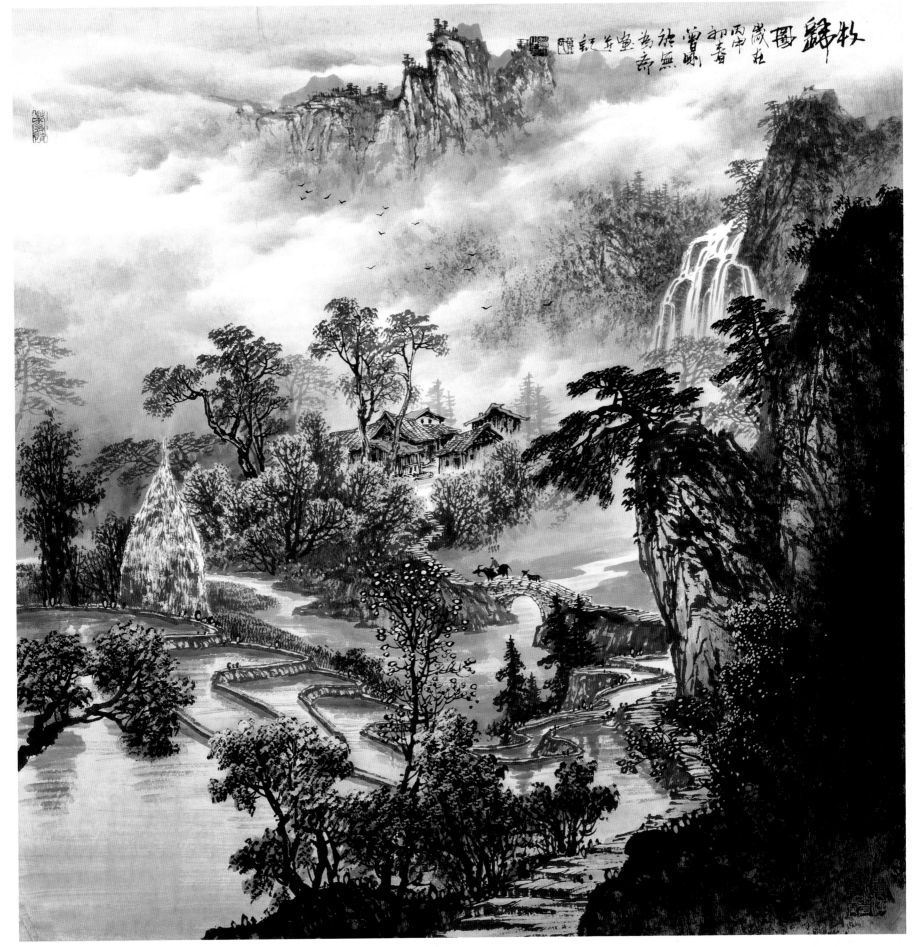

牧归图　68cm×68cm

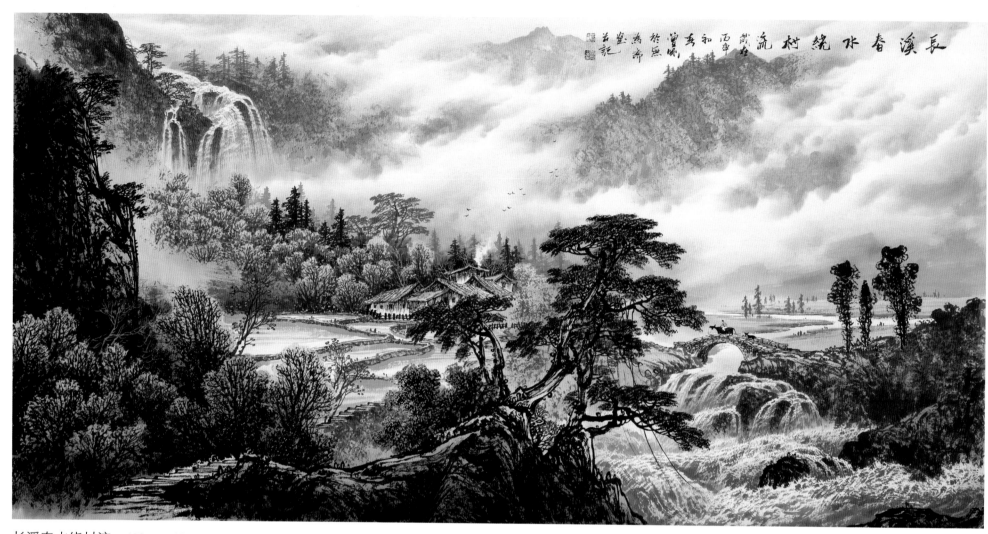

长溪春水绕村流　136cm×68cm

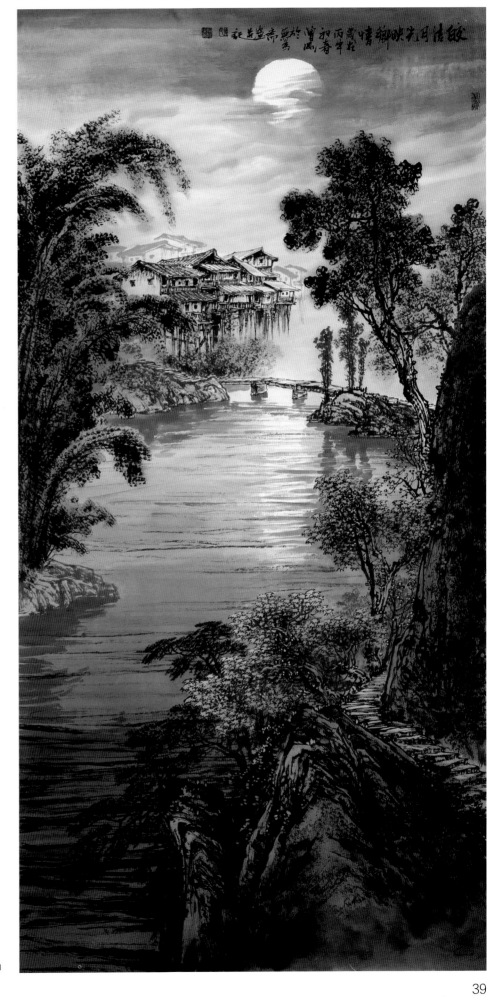

皎洁月光映乡情　68cm×136cm

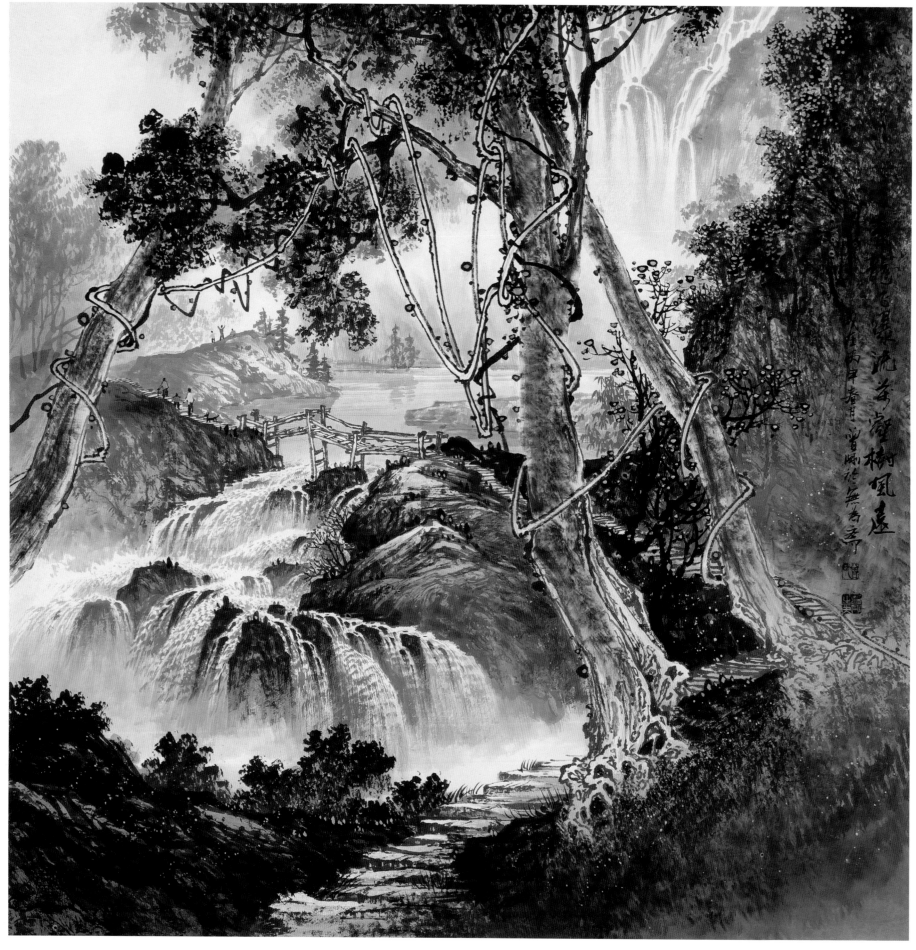

青龙飞瀑流　68cm×68cm

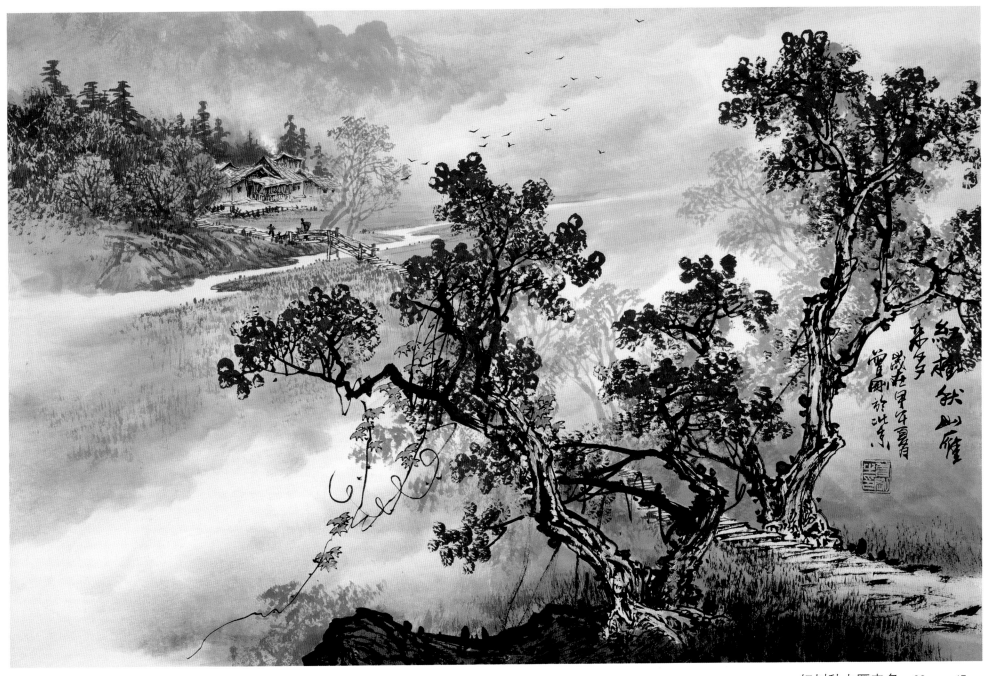

红树秋山雁来多　68cm×45cm

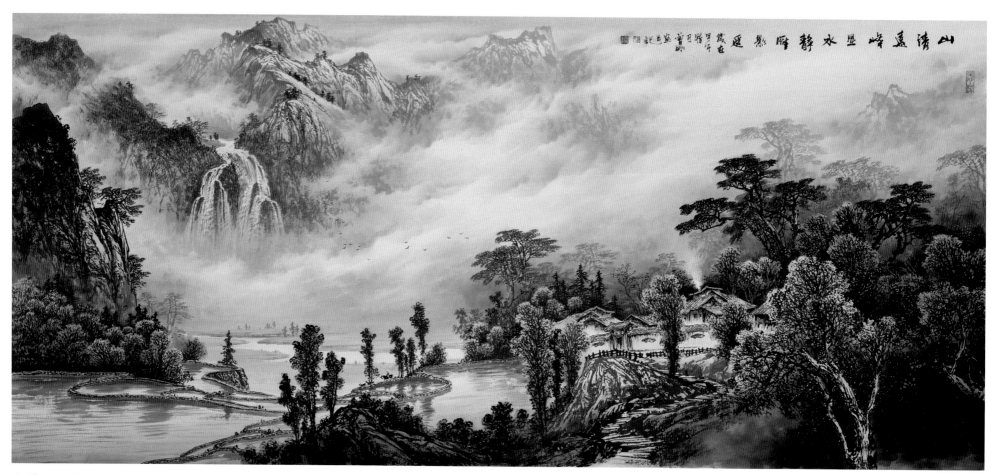

山清峰远水显静雁影遥 岁在丁酉春月潘宝华写意□

水静雁影遥　180cm×85cm

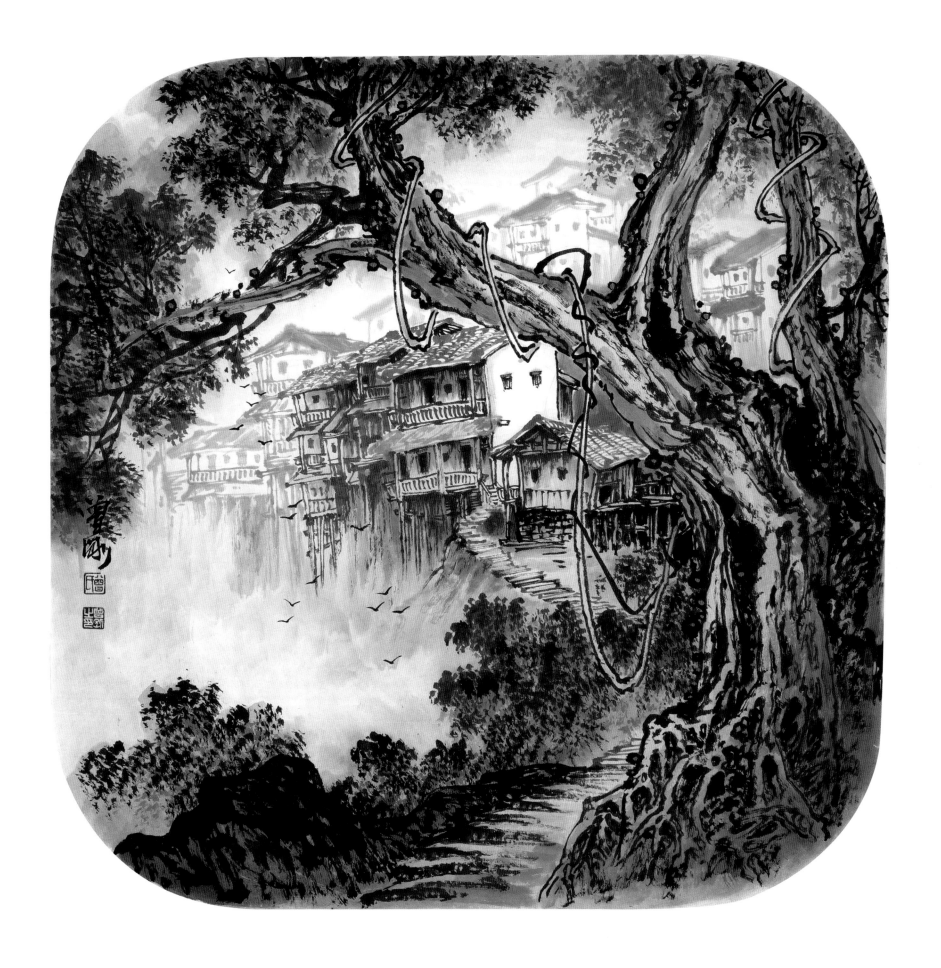

坝美晨光　45cm×45cm

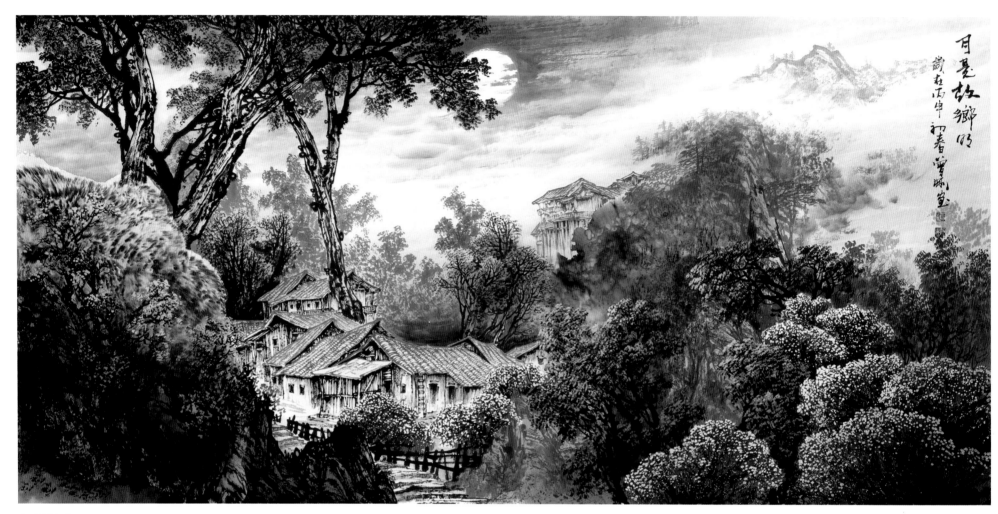

月是故乡明　136cm×68cm

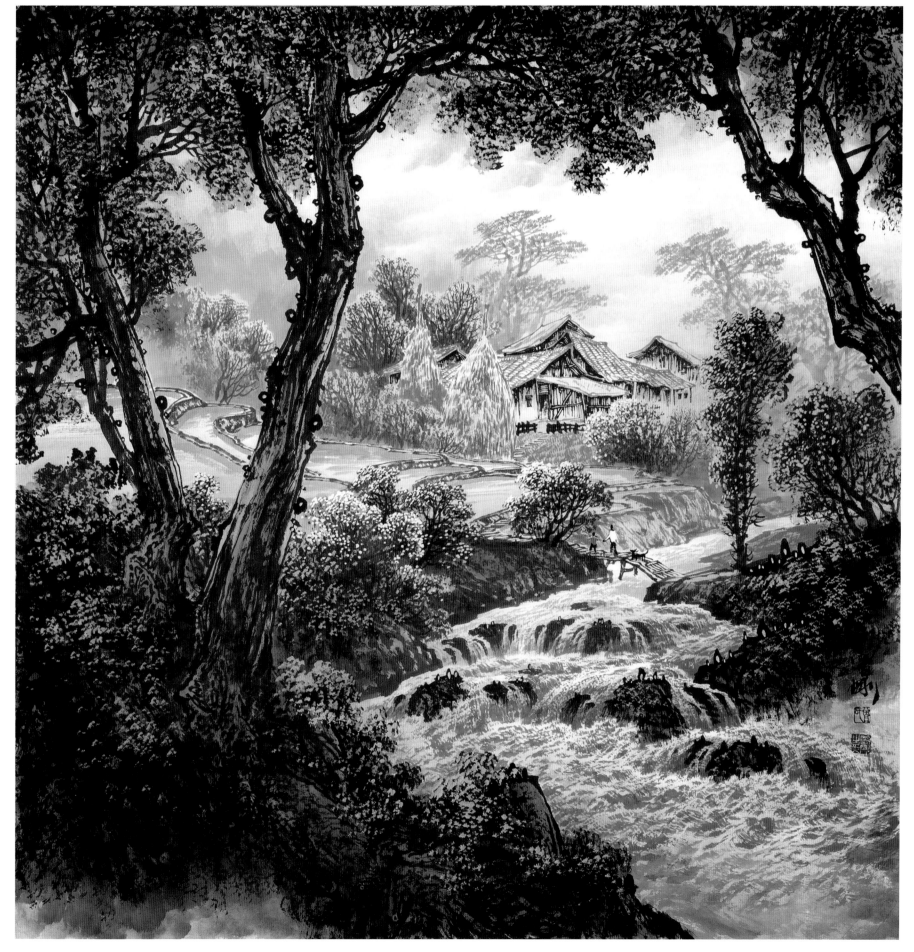

乡居图　68cm×68cm

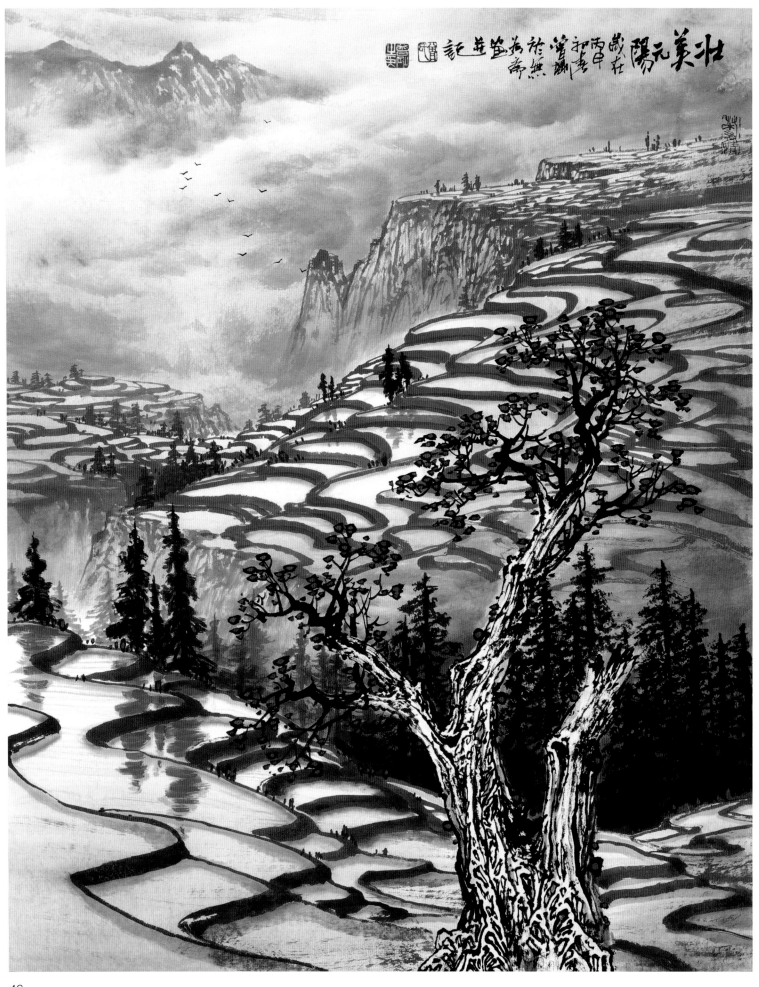

壮美元阳　45cm×68cm

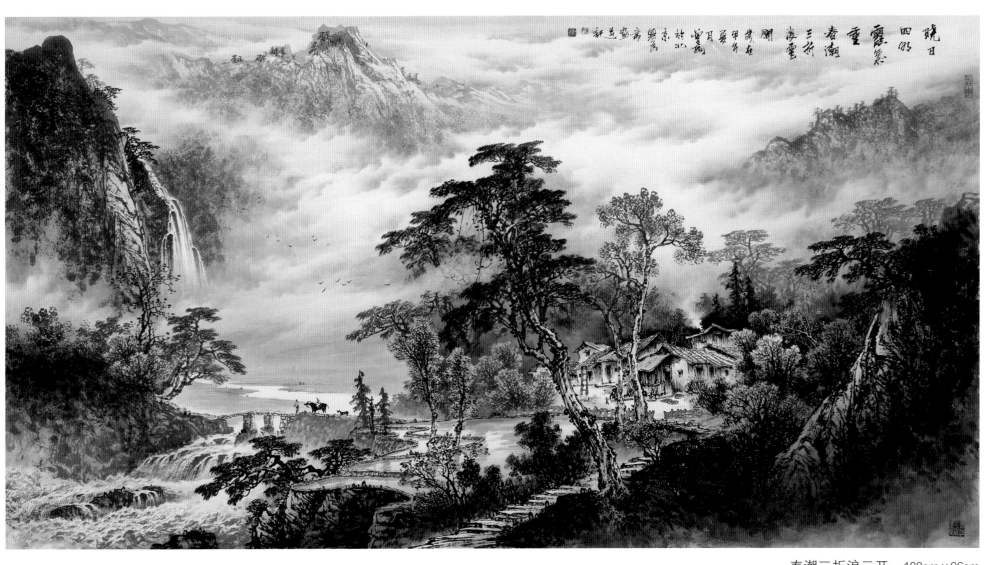

晓日四明重霁春潮三折浪云开

潮闲岁在甲午夏月京北龙门云斋新造帝乡狂叟

春潮三折浪云开　180cm×96cm

·后 记·

时光荏苒，我和福建美术出版社结缘已十三年了。回想 2003 年，福建美术出版社沈华琼编辑第一次打电话向我约稿的时候，恐怕所有人都不会想到我和出版社首次合作出版的《曾刚彩墨山水画》至今已 12 次印刷，累计印数达 36000 册。2006 年在全国艺术类书籍销售排行中名列前茅。2006 年，我们又再次合作，出版《曾刚画山石》《曾刚画云水》《曾刚画树木》《曾刚写生选》四本画册，销售也一路走高，五次再版。

2011 年，在沉寂五年后，我又和福建美术出版社再度合作，出版我人生第一本大型画册《曾刚画集》，这是我经过五年的沉淀和潜心研究后精心创作的作品结集。后来又在 2013 年连续出版《曾刚扇面选》《临摹宝典·曾刚彩墨山水》两本画册；2015 年我又涉足画瓷领域，经过一段时间的创作，出版了《山水瓷韵·曾刚瓷画艺术》。这些先后出版的图书，都得到了业界朋友和读者的好评。从 2003 年到 2015 年，我和福建美术出版社已合作出版了 9 本画册，取得了丰硕的成果。

2015 年下半年，沈华琼老师再次邀请我出版《中国画名家技法——新版·曾刚画山石》《中国画名家技法——新版·曾刚画云水》《中国画名家技法——新版·曾刚画树木》《中国画名家技法——新版·曾刚写生选》共四本。这对我来说，难度非常大。由于压力太大，我一度非常茫然，拿起笔不知道画什么，对自己创作的作品完全不满意，仿佛这张构图以前画过，那个技法也不能用，总之完全不知道怎么画了。有一天，我无意间看朋友微信圈，突然看到一个宣传云南的文章，并配了很多漂亮的图片，我一下就被这些迷人的景色吸引了，心想如果到云南去写生，应该能打破目前的瓶颈。我开始了各种准备：搜集有关云南景区的详细资料，精心设计一条云南自驾线路。

于是，在一个冬日的清晨，我一路开车，向云南挺进。路上的感觉真好，迎面而来的是全新的风景，每天经历的都是不同的人文景观，创作的灵感滚滚而来，一发不可收拾。由于过分投入，以至于整个春节都在西双版纳度过，最后因为时间紧迫，才依依不舍地结束了云南三个月的采风行程。这次云南之行，对我来说收获巨大，不仅让我收获了作品，而且还丰富了我的人生经历，让我懂得艺术创作只有走出去，到生活中去，到自然中去，才能体会大自然赋予我们的艺术源泉和不竭灵感。经过这次长途写生，我也总结了很多写生经验，这次采风，我创作了很多比较满意的作品，这些都收录在《中国画名家技法——新版·曾刚写生选》书中，希望这四本书的出版能给读者起到借鉴参考作用，不足之处望各位同仁给予指正。